U0103821

中国画题款研究

潘天寿 著

浙江人民美术出版社

图书在版编目（CIP）数据

中国画题款研究 / 潘天寿著. —— 杭州：浙江人民
美术出版社，2022.3
ISBN 978-7-5340-9268-8

Ⅰ. ①中… Ⅱ. ①潘… Ⅲ. ①中国画－款题－研究
Ⅳ. ①J212

中国版本图书馆CIP数据核字（2022）第008062号

中国画题款研究

潘天寿 著

策划编辑　霍西胜
责任编辑　左　琦
责任校对　余雅汝
责任印制　陈柏荣

出版发行　浙江人民美术出版社
　　　　　（杭州市体育场路347号）
经　　销　全国各地新华书店
制　　版　浙江时代出版服务有限公司
印　　刷　浙江海虹彩色印务有限公司
版　　次　2022年3月第1版
印　　次　2022年3月第1次印刷
开　　本　787mm×1092mm　1/32
印　　张　2.75
字　　数　50千字
书　　号　ISBN 978-7-5340-9268-8
定　　价　22.00元

如发现印刷装订质量问题，影响阅读，请与出版社营销部（0571-85174821）联系调换。

出版说明

潘天寿（1897—1971），字大颐，号阿寿、寿者，浙江宁海人。潘天寿在山水画、花鸟画等方面，均技艺精湛。其不仅重视中国画的创作，还专注于书法、金石、画史以及诗词等领域的研究。曾任中国美术家协会副主席、浙江省文联副主席、浙江省美协主席、中央美术学院华东分院副院长、浙江美术学院（今中国美术学院）院长等职。他的艺术创作、美术教育以及理论思想在当今画坛和美术教学上影响深远，被认为是我国现代最具代表性的国画艺术家、美术教育家之一。

中国书画的题款，具体包括"题"和"款"两部分，通常指在书画作品上题写诗词、跋语等内容，并签署姓名、字号和钤盖印章。题款不仅是对书画作品内容方面的补充，也是作品整体艺术形式的重要组成部分。潘天寿先生长期关注中国画题款这一具有民族特色的艺术形式，早在20世纪30年代即有据其讲授整理而成的《国画题款谈略》，刊发于《艺星》杂志（详见附录二）。《中国画题款研究》一文，据文后标注可知写作于1957年。可以说，对于中国画题款的研究和思考，几乎贯穿了其艺术生涯。

《中国画题款研究》一文，可以看作是潘先生就中国书画题款研究和思考的最终成果。文章首先梳理了题款在我国绘

画史上的演变过程，并指出了题款的现实意义和美学价值。继而通过分析历代文献记载以及前人的书画作品，同时结合自身的艺术创作实践，总结出题款的规律和注意事项。在今天看来，《中国画题款研究》仍是这一领域的重要文献，对于书画创作犹有其参考价值。

　　本次出版《中国画题款研究》，以人民美术出版社1983年《潘天寿美术文集》所收录本为底本，予以重新整理标点，并根据文意插配了相关的图片。需要说明的是，本书中带有序号的图片为潘天寿先生原稿中所有，为尊重潘先生叙述原貌，未作改动，其他图片则为编者所加。书后收有潘先生山水和花鸟作品数幅，均为在题款方面颇具启发意义的典范之作。此外，还附录了鲍三笔录的《国画题款谈略》以及俞宗杰《中国绘画上题款之起源及其形式之演化》两篇文章。上述诸端，希望对读者进一步研读有所裨益。

浙江人民美术出版社

2021 年 12 月

目　录

中国画题款研究

中国画，到了元代以后，几乎每幅画必需题款。然画幅上题款的事，并非中国所独有，西洋绘画中的油画及水彩画等，也往往在画幅的左下角或右下角上签写作者的姓名、作画时的年月，也间有签写姓名年月在画幅的左上角或右上角的。例如文艺复兴时期的米开朗基罗，他在画成西斯庭礼拜堂拱顶壁画以后，题上"雕刻家米开朗基罗作"。他的用意是因为教皇把他当作画家来使用，不能发挥他雕刻方面的特长，表示对教皇不满。例如意大利画家达·芬奇，就有一幅风景画，在左上角的天空空处，题写着占有相当地位的两行意大利文的题款。这样题款的地位形式，与中国山水、花卉画上的普通题款，几乎完全相同。不过中西绘画在题款上的发展情况、发展时间、发展形式，有所不同罢了。

中国画的题款，究竟起于何代？无从详考。从古籍稽查，大概起源于前汉时代。汉宣帝甘露三年（公元前51年），曾在麒麟阁上画《十一功臣像》。《汉书·苏武传》说：

汉宣帝甘露三年，单于始入朝，上思股肱[1]之

1　皇帝辅佐的人员称"股肱"。《左传》说："君之卿佐，是谓股肱。"

美，乃图其人于麒麟阁，法其形貌，署其官爵姓名。

十一功臣，是霍光、张安世、韩增、赵充国、魏相、丙吉、杜延年、刘德、梁丘贺、肖望之、苏武。《苏武传》中所说的"法其形貌，署其官爵姓名"，就是说，麒麟阁上的《十一功臣像》，是依照十一人的形象画成之后，再在每一画像上题写着姓名及官爵，使观看的人，一看到就知道这像是谁，以及他的官爵，等等。非常清楚，以表扬诸功臣的功绩。

然而图像，只能在形象上作相似的表达，在技法高度熟练的时候，也可以极相似地表现人物的形态神情，但是究系画像，不能动作言笑，时代一久，看画的人，往往未曾见过画像的本人，而不可能加以认识了。又同画在麒麟阁上的画像，面形神气，或有相互相似之处，加以同时代的服装，同时代的日用器物，而形成甲像近似乙像，乙像近似丙像的情况，也所不免，兼以所画的人像，数目殊多，并列一起，辨认亦有所不易。又前代的画像，也往往与后代之某甲某乙的面形神气，有很相类似的情形，扑朔迷离，尤易混乱。故麒麟阁上图写的《十一功臣像》，在完成之后，必须题署每像的姓名及官爵，以补图画上功能之不足。这就是吾国绘画上发展题款的最早事例与发展题款的主要原由。

又不论中西绘画，作家在作画之前，必然先有作画的画题及所配的画材，然后下笔。用胸中先有的题材，画成一幅

绘画以后，这幅画的画题，也就在这题材中了。故画题往往在有绘画之前，或与绘画的题材，并时而生。例如《十一功臣像》，目的在画功臣，而每像的画题，也就是这十一人的姓名了。"十一功臣像"，是总画题，每像的画题，是分画题。故第一像的分画题，就是霍光像，第二像的分画题就是张安世像，以至第十一像的苏武为止。使鉴赏绘画的人，一知道总画题及分画题，就知道全画的内容了。画的有画题，可说与文章的文题、戏剧的剧目、音乐的乐曲名称，是完全相同的。中西绘画，大体全有画题，也是完全相同的，不过中国绘画的画题，常常签写到画面上去作为题款的句子，西洋绘画的画题，常常签写在画幅的外面，有所不同罢了。例如孝堂山祠画像石，第七石第五层左右，刻有周公辅成王的故事，如图一，中立成王，人形幼少，左周公，右召公，其余左右侍者尚有十余人。而在成王的立像上，刻有隶书"成王"二字，以表明画面上主题人物之所在，也就是表明画题之所在。如同旧剧中主角人物上台时，必须先向观众报名及叙述身世来历，作简单地说明一样。其余尚有"胡王""大王车"等，都与"成王"相同，不加详举了。

不论中西绘画，艺术性愈高，画幅中的内容思想，也愈复杂，也愈细致，倘没有概括明确的画题以为对照，容易使观众未能领会画面细致复杂的内容。故不论中西绘画，在画幅

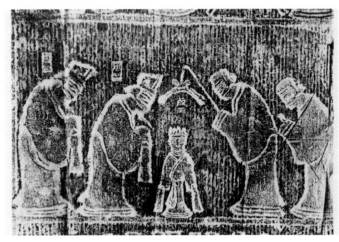

图一　孝堂山汉画像石之"周公辅成王"

完成以后，必须有一画题，才完成任务。而中国绘画，并常常
将提纲挈领的画题签写到卷轴的包首上去，册页的封面上去，
或画幅的画面上去，使画题与画面联结在一起，作相关联的
启发。题写在画面上的画题，可以达到"画存题存"的目的，
即流传久远，也少散失分割的流弊。这全是我们祖先，对绘
画创作上作久远计划的用心，决不是毫无意义地将画题题在
画面上，作随便地涂写。

　　吾国绘画，画题的发展，由人像而到历史故实，以及神
怪、宗教风俗等，由人物而到山水、花鸟、虫鱼、走兽等，可

说有一幅绘画，就有一个画题。古代画题，除汉代孝堂山祠、武氏祠等画像石以外，如汉张衡有《骇神图》，魏曹髦有《盗跖图》《新丰放鸡犬图》《于陵子黔娄夫妻图》，杨德祖有《严君平像》《吴季札像》，吴曹不兴有《南海监牧图》，晋明帝有《洛神赋图》《游猎图》《东王公西王母图》《洛中贵戚图》《人物风土图》，卫协有《楞严七佛图》，等等。山水方面，曹髦有《黄河流势图》，晋明帝有《轻舟迅迈图》，戴逵有《吴中溪山邑居图》，戴勃有《风云水月图》，南齐谢赫有《大山图》，等等。花鸟虫鱼走兽方面，汉石刻有《王瑞图》，吴曹不兴有杂纸画《龙虎图》、《清溪赤龙图》，晋明帝有《杂畏鸟图》《杂禽兽图》，卫协有《鹿图》《黍稷图》，王庶有《狮子击象图》《鱼龙戏水图》，戴逵有《名马图》，顾景秀有《蝉雀图》《鹦鹉图》《杂竹图》，梁元帝有《芙蓉蘸鼎图》，等等。以上这些画件，到了现在，均已毁损无余。而这些画题，仍著录在各古籍上，可为后人参考。由于画题可以移写记录，它的寿命，远比绘画为悠久的。到了唐代，山水、花鸟等的画题，与当时发展的诗学相因缘，增加诗意到画题上去，与唐以前的画题稍有不同，唐王维《山水论》云：

凡画山水，须按四时，或曰"烟笼雾锁"，或曰"楚岫云归"，或曰"秋天晓霁"，或曰"古冢断碑"，或曰"洞庭春色"，或曰"路荒人迷"。如此之类，谓

之画题。

唐以后的花鸟梅竹等的画题，也与唐以后的诗词学相因缘，它的画题全与山水画相同。如画竹，则题"潇湘烟雨"；梅花，则题"疏影横斜"；桃花鸭子，则题"春江水暖"；荷花，则题"六郎风韵"；菊花，则题"东篱佳趣"，等等，不胜详举。西洋绘画，有诗意的画题，也极多。如米勒的名作《晚钟》《拾穗》，就是极好的例子。然吾国绘画在元以前，各种画题，虽也有写到画面上去，但大多数还是题写在画面以外的。到了宋代以后，始大通行题到画幅上去。这也是吾国题款发展上的一种情况了。

又后汉武氏祠石室画像石一之十一图，刻有"曾参杀人"故事，如图二，在图的上左角上刻有曾参的赞语说："曾子质孝，以通神明，贯感神祇，著号来方，后世凯式，以正樞纲"，这就是吾国绘画上题长款的远祖。

曾参杀人的故事，本出于《战国策》。《国策》说："有人与曾参同姓名者杀人，人告曾子母曰：'曾参杀人。'母曰：'吾子不杀人。'织自若。顷有一人又曰：'曾参杀人。'母尚织自若。顷一人又告之曰：'曾参杀人。'母惧，投杼逾墙而走。"原来与曾参同时的尚有一南曾参。南曾参杀人，误以为曾参，故有曾参杀人的故事。此图画曾参母坐布机上，回头作训示的姿态。曾参在机后跪拜，作受训之状。上左角的赞

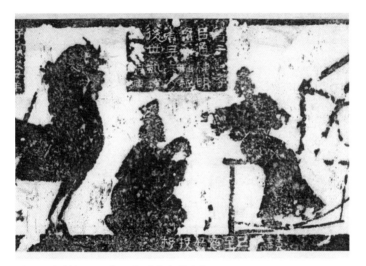

图二　武梁祠汉画像石之"曾参杀人"

语，是赞曾参。质孝感神，著号来方，为后世所凯式，是说明
曾参绝不会有杀人的事实。曾母是一极贤明的母亲，临事不
疑，及谗言三至，竟至投杼，足证谗言的凶猛。故在画幅下部
的边线下，加以"谗言三至，慈母投杼"的说明，使这幅画的
故事以及构思命意的主点，更为清楚。此种情况，在汉代画
像中所常见的事件。武氏祠刻石中一之十二的"闵子骞"，一
之十三的"老莱子"，一之十四的"丁兰"，一之十六的"专诸"
各图上，均刻有故事说明的文字，与一之十一"曾参杀人"的

五代　黄筌《写生珍禽图》全卷

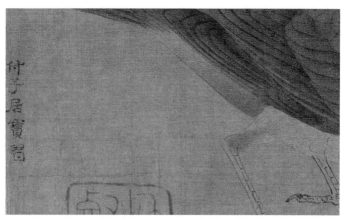

《写生珍禽图》中黄筌题款"付子宝居习"

故事，完全相同。明沈灏《画麈》说：

> 题与画，互为注脚。

吾国绘画的题写，铭赞诗文，为画面上的注脚以外，尚有与画面有关的记事题语，以记明作画的目的，当时的情况，技法的心得，以及与画幅有关的种种。例如五代黄筌的《珍禽图》（现藏故宫博物院），画有珍禽及大小间杂的昆虫，在左下角题有"付子居宝习"的一行题字，这也是一个较早的例子。

《画麈》所说的"题与画，互为注脚"，此意极是。这就是中国绘画，由画题及签署官爵发展到铭赞、诗词、长记短跋的渊源，可说非常的长久了。

西洋绘画，有没有将诗文铭赞等题写到画幅上去呢？也是有的。例如拉斐尔画梵蒂冈的壁画，曾题上他爱人马凝丽的赞诗，就是一个好例子。不过这种例子不多，没有像中国近代绘画那样，几乎每幅画都题有或短或长的诗文叙跋等的普遍罢了。

西洋的油画，到了近时为止，一般的习惯，只签写作者的姓名和年月，此外往往不题写诗词或文字，然而绘画，究系描绘刹那的空间形象，不能动作和言语，对于时间性的内容表达，是有局限的。因此西洋的漫画、招贴画，以及中国的年画、连环画，为使画面的内容对观者更为明豁清楚起见，须借重文字的说明和注释，这是大家知道的。然而近年来有少数人，

对于漫画、招贴画、年画、连环画等的文字说明注释，认为是天经地义的事，是无可非议的，对于传统绘画的题诗词文字，却根据油画一般不题诗词文字的习惯，加以攻击，不但舍己从人，重西非中，无民族自尊的意识，也太无常识了。

吾国绘画，在画面上题写作者姓名、作画时间、作画地点以及钤盖画章等，究竟起于何代？无从详考。唐张彦远《历代名画记》说：

> 梁元帝萧绎，字世诚。有《游春白麻纸图》《鹿图》《师利像》《鹨鹤陂泽图》《芙蓉蘸鼎图》，并有"题""印"传于后。

据此，则吾国绘画上用题记及印章，远在唐以前的梁代已有所通行了。

吾国向来的习惯，签写姓名与钤盖图章都是明守"信约"的表示。如订契约，写收据等有关"信约"的文件，均须签写姓名或钤盖图章，以为负责的证据。故签写姓名与钤盖图章，它的作用，可说完全相同。然我们平常应用时，往往也有既签姓名，又盖图章，双管齐下，也无非是表示更郑重的双重负责罢了。西洋的习惯，表示明守"信约"的形式，只用签名，不用图章。故在画面上签写作者姓名时，也只用签名不用图章，全由东西文化发展的情况互不相同，故在方法形式上，也随之而不同了。清陆时化《书画说铃》说明宋人书画上签名

用印的习惯，说：

> 宋人书名不用印，用印不书名。见之黄山谷暨
> 先渭南公。

签名与用印的意义，既完全相同，故应用时，可以题名不用印，用印不题名，极为合理。宋代以后，往往名印并用。元明以后，书画家往往喜用引首、压角诸章，以为布局平衡、色彩调和方面的补助，这又是一种发展情况了（后面另作说明）。故绘画上所用的印章，可说全属于题款范围之内，与画面发生重要的关系与作用。

据上面《历代名画记》的记载，南朝的梁元帝萧绎，在所作的《芙蓉蘸鼎图》等，就有他的题识及所盖的图章。传于后代，当系张彦远所目睹。然而张的记载，非常简略，并未说明萧绎所题的，是姓名呢，是铭赞呢，或还是文跋呢？难以清楚。但以古代的印章来说，只有官印、名印，而无闲章，是肯定的。官衔印，是用于公文布告等，不能用于普通书画之上，这是向来的习惯。故梁元帝所作的《芙蓉蘸鼎图》等，可断定是题写有文字并钤有名印的图画，是无可怀疑的了。那么也可断定《芙蓉蘸鼎图》等，是有作者姓名印的画件而非无名的画件了。并且以时间来说，是较早的。除《芙蓉蘸鼎图》等有题款以外，比《芙蓉蘸鼎图》还要早的，就是流传到现在的晋顾恺之《女史箴图》。虽一般鉴赏家说这幅《女史箴图》的题

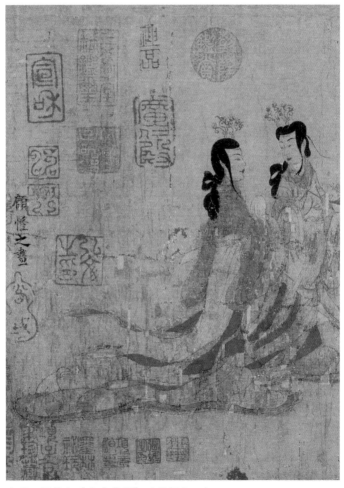

东晋　顾恺之《女史箴图》（局部之一）

东晋 顾恺之《女史箴图》（局部之二）

款，系后代补款，不能引以为据。但《女史箴图》，既有箴文插书于图中，末尾带题"顾恺之画"的题名，是由书写铭文而后随笔而下，是十分方便而且合情理的。故《女史箴图》的题款，是系摹款，实非补款了。

图画所以要签题作者姓名或钤盖作者的名章，它的意义，究竟何在呢？据我个人的体会，有以下的几点：

（一）作者的创作所有权。不论任何画家，当他创作一幅绘画时，由酝酿、布置、下笔而达到完成，不但要用他几十年的学识修养与几十年的技法训练，而且还要运用敏感深入的头脑，丰富深刻的构思，广博画材的收集，复杂生活的体会，以及长短不同的相当时间，身手忘我的劳动，等等，这是毫无疑义的。故他所创作的画幅，应有他的创作所有权，这也是毫无疑义的。故在每件绘画创作完成以后，当然可将作者的姓名，签写在画幅上面，以表示为某画家所创作，使不论现代的观众或后代的观众，一看到画幅与所题写的作者姓名，就很清楚地知道是某画家所画。这就是绘画工作者在绘画上的创作所有权，也就是绘画工作者劳动所应获得的成果。然而封建时代与资本主义社会里，极大多数的画家，都以这创作所有权，作为个人"三不朽"的流名千古的工具，与现在的观点，有些不同罢了。

（二）欣赏绘画的群众，在欣赏每一幅绘画时，也常有知

道作者姓名的要求。不论一幅普通画件或是一幅名作，倘未曾题写作者姓名或钤盖图章时，使群众看了，往往会使他们感到欠缺。其原因，是为观众对于所看的画件发生爱好时，常常会追求这幅画的作者是谁。这种追本寻源的情况，是十分合乎情理的。因为任何艺术作品，都是人民群众的文艺生活的食粮，享受这些食粮的人们，很自然要追怀这文艺食粮的生产者。

（三）观众为画件作进一步的分析研究，有知道作者姓名的必要。一部分绘画研究者、美术史家或特殊观众为喜欢每幅画件时，进而追求作者的生活、环境、性情、思想以及题材与画幅上的关联，等等，作进一步分析与研究，才能完成美术史家的责任与满足观众欣赏的愿望。这也是绘画的欣赏研究中必然跟随而来的事实。

吾国绘画上的题名盖章，虽大概开始于魏晋六朝时代，但是还不很通行。然而六朝以前，所有的画幅，大多是不题名，亦不盖章。因为吾国古代绘画工作者的创作，是专为封建地主阶级应用需要而创作，往往没有作者的创作权。另外，那时的社会，对于绘画，看作百项工艺中的一个门类；画人，就是各项工艺中之一的画艺工人，为生活而做画艺之工罢了。例如《周礼·考工记》说：

设色之工，画、绘、钟、筐、慌。

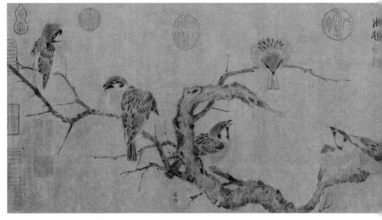

宋　崔白《寒雀图》

　　"画、绘、钟、筐、�"的绘画工作者，就是设色的工人，是一个很显明的例子。到了初唐，还有相同的情况。《历代名画记》说：

　　　　太宗与侍臣泛游春苑，池中有奇鸟随波容与，上爱玩不已，召侍从之臣歌咏之，急召立本写貌，阁内传呼画师阎立本。立本时已为主爵郎中，奔走流汗，俯伏池侧，手挥丹素，目瞻坐宾，不胜愧赧。退戒其子曰："吾少好读书属词，今独以丹青见知，躬厮役之务，辱莫大焉！尔宜深戒，勿习此艺。"

到了盛唐以后，画上题姓名的风气渐渐打开，但也多题

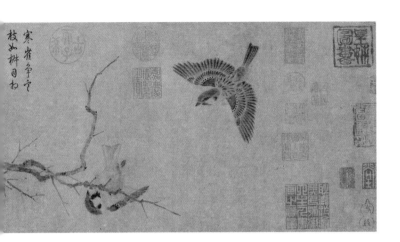

写在树根石罅之间，及画背不占画幅上的空阔地位，与西洋画家题签姓名在画幅不重要的下左角者相似。清钱杜《松壶画忆》说：

> 画之款识，唐人只小字，藏树根石罅，大约书不工者，多落纸背。

据此可知，唐代画家已渐渐重视绘画上的创作权，但题写姓名恐有碍画面上的布置等，将他藏写在树根石罅之间，以求两全。其次又恐因书法写得欠好，有损伤画面上的美观，因又发展"题背"的办法，以躲避书法不工的弱点。又有一种题姓名于树根石罅之上，再盖上一层重色，使姓名不明见于

宋　崔白《双喜图》及题款"嘉祐辛丑年崔白笔"

画幅之上，以求三全者。宋米芾《画史》说：

> 范宽师荆浩，自称洪谷子。王诜尝以二画见送，
> 题勾龙爽。面因重背入水，于左近石上，有洪谷子
> 荆浩笔。字在合绿色抹石之下，非后人作也。

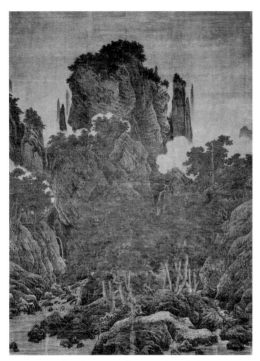

宋　李唐《万壑松风图》及题款"皇宋宣和甲辰春河阳李唐笔"

到了宋初，题名盖章风气渐渐通行。画幅上题写年月的事件，也开始发展。到了苏东坡，始喜题长跋，并以大行楷书写，已开元人题款的新式样。《松壶画忆》说：

　　至宋，始有年月之记。然犹细楷一线，无书两

行者。惟东坡款，皆大行楷，或跋语三五行，已开元
人一派矣。

到了明清时代，几乎无画不强题款，已成为普通习惯。但
也有少数画家，拙于书法及文辞，自愿放弃绘画所有权，不题
姓名，和不盖章的。也有少数画家，因所作的画幅，觉得未能
满意，恐有妨碍画名不加题名或盖章，以逃避对画件的负责。

宋明画院的作家，进呈皇帝的卷轴，虽皆系大名家所作，
多不落姓名款识。明高濂《遵生八笺》说：

画院进呈卷轴，皆有大名家，俱不落款。

画院进呈卷轴，它的不落款的理由，大概是由于画院作
家都是御用的画工，阶级卑微，不宜随便题具姓名，互相沿袭
成一种风气。但也有超出一般情况，而仍题写姓名的。宋米
芾《画史》说：

李冠卿少卿，收双幅大折枝，一千叶桃，一海
棠，一梨花，一大枝上，一枝向背，五百余花皆背，
一枝向面，五百余花皆面，命为徐熙。余细阅一花
头下，金书"臣崇嗣上进"。

画院进呈画卷，题具姓名，必须上冠一"臣"字。"臣"字，
系有官职者对皇帝的卑称，以表示封建主阶级的尊严。到了
清代，以绘画供奉内廷的画官，均通行"臣某某恭绘"的题
款法。

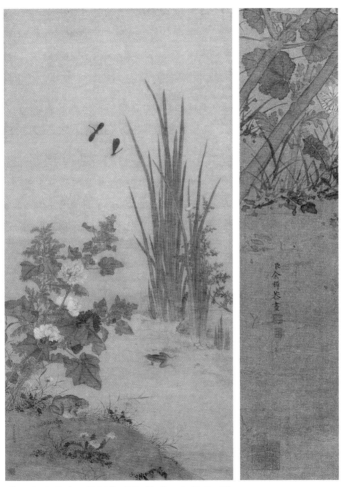

清　余稚《端阳景图》及题款"臣余稚恭画"

画面上签题年月，大约比题名盖章稍迟。宋赵希鹄《洞天清录》说：

> 郭熙画，于角有小熙字印。赵大年、永年，则有
> 大年某年笔记，永年某年笔记。

据此，画面上的签题年月，是系开始于宋初。它的意义有以下的几点：

（一）便于画家自己的检查。每一画家，由学习而到成功，自须经很久长的时间，中间不免因环境的变迁，师友的移动，参考资料的多寡，以及依照学习曲折的心得，而有着随步换形的进展状况等等，因此所创的作品，以时间关系，形成曲折多样的形态。故在每件创作上，须题上作画时间的年月，以便于自己将来对于过去画风变迁等的检查。

（二）为收藏家、研究家鉴藏研究的方便。不论普通画件或名作，画幅上题有作者年月时，使鉴藏研究者，一看到所题的年月就知道这幅画，是某画家早年或中年的品件，晚年或衰年的品件，从而联系某画家各时期变迁的风格，以检定这品件的精粗与真假等。

画面上题写作画年月的事件，到了近代，已成一种普通的习惯。不但中国如是，西洋也是如是。只是题写的办法与形式有所不同罢了。虽然吾国近代诸名画常有仅题名盖章而不题写年月的，如清初八大山人，往往只题八大山人的别号，

不题作画时的年月，这是一个例子。大概是由构图情况与空白地位，以及作者个人爱好，来加以决定的。

吾国绘画，到了元明以后，除了题写姓名、年月以外，许多画家很喜欢题上作画的地点。例如清初的石涛等几乎有大半的画幅都题有作画的地点，以记他云游无定的作画行踪。《天缋阁石涛上人写景山水精品》第五款云：

清湘苦瓜老人，入山采茶，写于敬亭[2]之云霁阁下。

汪研山《清湘老人题记》款云：

戊午冬，同临高尚书手卷为巨幅，并题。清湘耕心草堂，时月二十四日泼墨。

《中国名画集》第二十集道济山水款云：

时癸酉，客邗上[3]之吴山亭，喜雨作画，法张僧繇《访友图》，是一快事，并题此句，不愧此纸数百年之物也。清湘石涛瞎尊者原济。

不论中西古近代的名画家作画，每不肯作广泛的应酬。在作画之前，当有他某种的必要，心里的规划，以及友朋交谊等关系，每作一画，往往非常郑重。故对于作画的地点、作画

2　敬亭，山名。在安徽宣城县北，高数百丈，千岩百壑，为近郭名胜。李白诗："相看两不厌，只有敬亭山。"
3　邗上，地名，就是现在的江苏扬州。

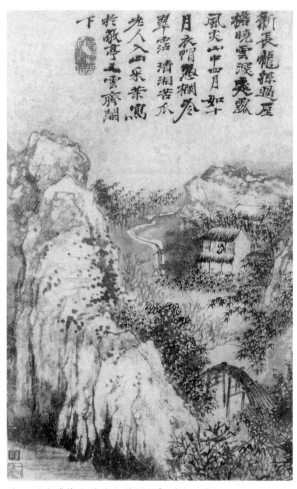

清　石涛《黄山游踪六景图册》（之五）

的环境等，也须要有所记载，以备自己与后人的查考。

中西两方绘画的题款，原是在同一的原理原则上发展的。然而两方的绘画，在用具上、技法上、形式风格上，各有独具的条件，故在题款的发展情况上，也互有不同的情况了。

西洋的绘画，自文艺复兴以后，用纯科学的原理为基点，对光线、色彩、透视等等，力求接近对象，以致画面上全无空白。自然它对于物象的处理、光与色的配合等，有它特殊的成就，完成西方绘画的一种特殊风格。可是中国绘画，自我们最早的祖先以来，就运用着明确有力的线条，概括丰富的形象，墨色、空白的应用，颜色对比的重视，使画材显现于画面，尽情发展它单纯、简概、明豁的独特形式，与西洋绘画有殊途争先的情势。

画面上尽情应用空白的理由，不是因为空白上，没有东西，没有色彩，而是为着使所画的主题要特殊显现于画面，因此就将主题四周不重要的种种附带物象和色彩，完全略去，不加描写。如唐阎立本的帝王像等，只画人物，全不画背景，就是一个最普通的证例。山水、花卉画中的天、水、云，也往往使它成为大空白，不画倒影，不用色彩，也是这个理由。

不论东西双方的绘画在初发展题款时，均因绘画有整个独立的疆域，不应加以任何侵犯。一方面又以绘画的功能，有一定的限度，须有文字题写做说明，以为观众作启发与对

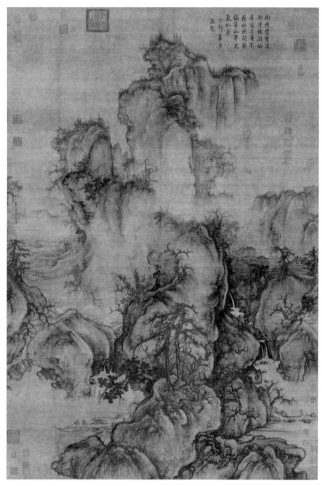

宋　郭熙《早春图》

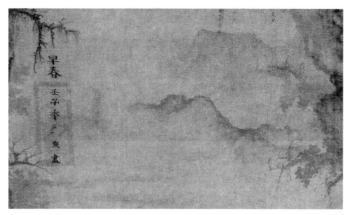

《早春图》中郭熙题款"早春壬子郭熙画"

照，而成矛盾的状态。故东西双方的绘画家，均力求这个矛盾有所统一，因将题款的位置，或在树根、石隙，或在画幅下的左右边角，或在画背，或在画外，或在厚色的底层，或不书写姓名而用印章等等，使矛盾状态尽量隐蔽或缩小。《洞天清录》说：

　　　　郭熙画，于角上有小熙字印。萧照以姓名作石

　　鼓文书。崔顺之书姓名于叶下。易元吉书于石间。

　　凡此种种，可知道古人用心的辛苦。

　　然而我们的祖先，是有着无限的智慧。将吾国画面上特有的空白的地位，作为题款的新大陆，在不妨碍画面上主体

画材的显现条件下，可选择它最适当、最宽阔的地点，尽量作为题款的应用。

中国画原来以空白来显现画幅中的画材的。倘用空白来发展题款的地位，是否有妨碍画幅中画材的显现呢？不会的。因为画材较远的空白，与画材的显现，往往是无多大关系，或者竟是没有关系。与画材无关系的空白，可说是多余的空白。用以题款，自然不会侵占绘画幅面上画材的地位，而且相反地，补充了画面上的空虚。清孔衍栻《石村画诀》说：

> 画上题款，各有定位，非可冒昧，盖补画之空处也。如左有高山，右边宜虚，款即在右。右边亦然。不可侵画位。

以上的"补画之空处""不可侵画位"，这两句话，就是题款在画面上，下了极明确的定义。"补空"二字，也就成为给人题款时的一个谦虚名词了。

吾国绘画的题款，在空白上发展后，因此长于文辞书法的画家，常将长篇的诗文题跋，均搬到画面上去，以增光彩。其原因也为题款之布置，与画材的布置，发生联系的关系，并由联系的关系，发生相互的变化，而成一种题款美，形成世界绘画上的一种特殊形式，非一般人想象所能得到的。清方薰《山静居画论》说：

> 题款图画，始自苏、米，至元明而遂多。以题语

位置画境者，画亦因题而益妙。

《遵生八笺》又说：

　　迂瓒，字法遒逸，或诗尾用跋，或跋后系诗，随
意成致，宜宗。

　　衡山翁，行款清整，石田翁晚年题写洒落，每侵
画位，翻多奇趣。

吾国绘画，因题款而发生题款美以后，画家为题款关系
所发生的美感，加以郑重的注意与研究。故在一幅画画成之
后，再考虑题款的地位与题句的多寡与画面相配合；或在画
幅的布置时，也将题款的地位同时布置在内；或因先有长款，
预先特别多留空白，以为长题之用。清高秉《指头画说》说：

　　倪迂、文、董画，多有自题数十百言者，皆于作
绘时，预存题跋地位故也。

西洋的绘画，着重明暗背景，可说每画无空白，故题款
的发展仍停留在画角上，这也是局限于画面的表现方式有关。
然而吾国绘画上的题款，一则有关于诗文跋语的精粗美丑；
二则有关于书法功力的工拙高低；三则有关于印章镌刻的精
工拙劣，故古人往往加以十分重视。明沈灏《画麈》说：

　　元以前，多不用款。款式隐之石隙，恐书不精，
有伤画局。后来书绘并工，附丽成观。

明李日华《紫桃轩杂缀》说：

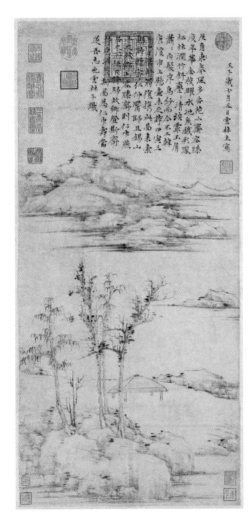

元　倪瓒《容膝斋图》

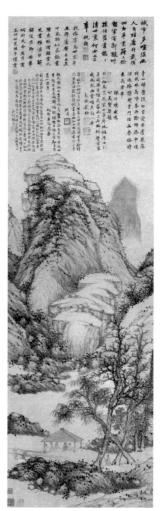

明　沈周《魏园雅集图》

> 文湖州每为人写竹竟，辄曰："无令着语，俟苏
> 翰林来。"盖子瞻与文既同臭味，又文墨光焰，足以
> 映发故也。

原来吾国的书法，自周秦以来，就为广大群众所公认为艺术品之一，与绘画艺术有并立的地位。印章自元明以后，西泠八家、邓派、徽派，也与书法相似，成为一种独立的篆刻艺术。这些自成系统独特的艺术品种，均是构成我国传统艺术上辉煌的成绩，而且相互关联而分不开的。然而吾国的绘画，也竟能因题款的发展，综合着诗文、书法、印章等艺术在一起，发挥着相互的艺术功能，形成我们民族绘画上的特殊风格，如同吾国的昆剧、京剧一样：既有主体舞蹈式的表情艺术，也配有杂技团的技艺艺术；既有声乐家的唱歌艺术，也有话剧家的说白艺术，更配有金石丝竹的音乐艺术；既有图案家的服装装饰艺术，也有舞台布置艺术，还有脸谱上的绘画艺术，而歌曲说白的辞句，与剧情的编排布置等，尚不在内。这样多样独立性的艺术，总和成昆、京剧的传统戏剧，非常丰富多彩，为世界人民大众所喜爱而有极崇高的评价，实在不是偶然的事。《松壶画忆》说：

> 画山水，题咏与跋，书佳而行款得地，则画亦增
> 色。若诗跋繁芜，书又恶劣，不如仅书名山石之上
> 为愈也。或有书虽工而无雅骨，一落画上，甚于寒

具油[4]，只可憎耳。

　　唐宋皆无印章，至元时始有之，然少佳者。惟

赵松雪最精，只数方耳。

故从事国画的人，对于中国的文学、书法、印章等不能不加以附带研究。

吾国绘画，在画面布置上，变化极为多端。有很满的，有很空的，有空满很错杂的。很满的构图，自然只能题一姓名，或钤一方图章，已经足够。这种款式，叫穷款。很空的构图，须题长篇大论的款识，以补充画面上的空虚，叫长款。在构图上多处错杂的空虚，须题两处或两处以上的款识的，叫多处款。空白较少的小幅画件，往往只题一穷款已够。大幅的构图，画面上大空白也自然较多，往往须题较长的款识，或多处款，才能适合。题长款自比题穷款为难，题多处款比题长款为难。即题一穷款，也有它最适当的地点，并非随便可以题写。清邹一桂《小山画谱》说，

　　一图必有一款题处，题是其处，则称；题非其

处，则不称。画固有由题而妙，亦有由题而败者，此

4　寒具，以糯米粉和面入盐少许，牵索扭成环钏之形，油煎而食，能久留，宜用于禁烟节，故名寒具。晋桓玄，爱重书画，每以书画示宾客，客有正餐寒具者，以手提书画，因以寒具油沾污于画上，玄大为惋惜。

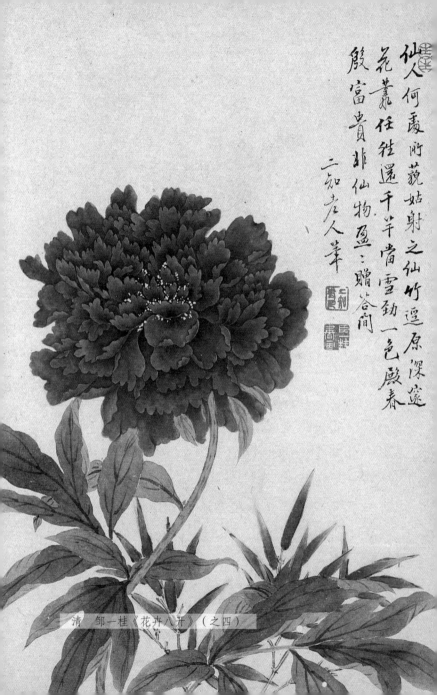

仙人何處所藐姑射之仙竹逕原深邃
花叢任往還千千當雪勁一色殿春
殷富貴非仙物盈盈贈答間
二知老人筆

清　邹一桂《花卉八开》（之四）

画后之经营也。

一幅画面上，除诗跋等外，仅题作者姓名的，叫单款。画面上除作者姓名外，常题有这幅画的所有人字、号，以表示这画是某人所有的一种办法。例如"某某先生雅属"，这某某先生总是题在作者姓名的上面，叫上款，因此作者的姓名，又叫为下款。上下两款合起来说，叫做双款。画幅上常常要题上款的理由，据我个人体会有以下几点：

（一）作者在某种场合中，要画一幅画赠送有研究的长辈或朋友，应该题长辈朋友的字号，以表示亲切郑重，一面并向长辈或朋友请求教正。例如《大涤子题画诗跋》神州本款云："壬午八月，哲翁年道长五十初度，清湘弟济请正。"又《南画大成》第三集道济《携杖看枫图》款云："辛巳初冬，寄上博笑。问老道兄若极。"

（二）藏画的人，往往希望将自己的名号，题在画幅上，以为光荣。其次也为无上款的画件，恐易为爱好者抢夺而去，故须题上"某某先生雅属""某某先生法正"等的上款，那么很明确的属于某某先生所有，任何人不得以爱好而夺取了。《小山画谱》云："凡画以单款为佳，传之于后，亦加珍重。必欲为号，须视其人何如。今人恐被攘夺，必求双款，以不敏谢之可也。"

一个画家，作成一幅名作以后，应该供诸现代群众以及

后代群众的共同观赏。倘必欲据为己有，并且将自己的名号，也要求题写在画幅上面，以示任何人不得移夺，这自然是阶级社会中自私思想的表现。《小山画谱》说"以不敏谢之"，极为妥当。

吾国绘画，由题款的发展而得到一种题款美，已在上面说过。兹作概略的叙述于下：

（一）诗赞文跋等，本系文学中的项目，书画印章，亦系艺术内的种类。看一幅名画，固足以使欣赏者欣赏不置；看一幅题有好诗句好书法的名画，当然更使欣赏者欣赏不置；这是无须加以解释的。但是一幅大画面，只是画材，而没有题款的布置，常会呈现画面单调、布局平常的感觉，故须加上题款才妥。因为画面上要加以题款，须在布置的地位上，让一部分空白处给题款应用，而题款地位的让予，是各不相同的，使布置上，可以发生无穷的变化。书与画，是两种不同形式的艺术，题款各有不同的地点。画面上加题款，就是以两不相同的形式，并加上构图地位让予的变化，去破除画面上的单调与平凡，这就是上面所说的题款美。

（二）款与图章，往往可成为主体画材的对照，造成画面的平衡。例如图三雏鸡在右上角。图四以普通的构图原则而说，殊觉主体太偏右上角，而下左角空白过多，有嫌构图不平衡，并且只有主体而无客体，亦嫌孤单，可说是一幅未完成的

布局。倘在左下角盖一适当的名章，作为题名的手续，这图章就是雏鸡的客部，可与雏鸡作对照，而打破孤单。色彩，也与黑色的雏鸡对照而有变化了。然而第四图不平衡的布局，并非作者不知道，而是有意让出题款空处，为题款所应用的缘故。二则将主体的雏鸡，有意偏向右上角，使构图灵活，不落平凡。一面以图章补充下左角的空虚而得构图的平衡，成一完整的布局。如第五图又在名章上加以题名，那么四图与五图比较，又觉得五图，比四图多一重书法的变化了。雏鸡五图的布局，倘能将纸幅稍加延长，题以诗句、年月，如第六图，那么这块题字，也就变为画材，与主体的雏鸡相连接，使拖长布局上的气势，一面补充右上角重、左下角轻的不平衡局面而得到平衡。并且使全面笼统的空白，分为左上角、右下角二块，在空白上，也减少了一片笼统的感觉，觉得比第五图的布局更复杂而有变化了。吴昌硕先生说"作画须留意空白"，就是这个道理。以上种种是一个最简单的举例，很容易了解的。复杂的布局，也是如此。举一反三，还在各人的智慧，各人的努力，而加以应用。

（三）吾国图章，始于周秦，但系用它来封泥的。到了六朝，才发明濡朱的办法。朱色，是一种深红的颜色，厚重沉着而有刺激力。吾国绘画的底色，向来是用白色，到了现在，还是这样。又吾国的绘画，一直以墨色作底，颜色为辅。到了

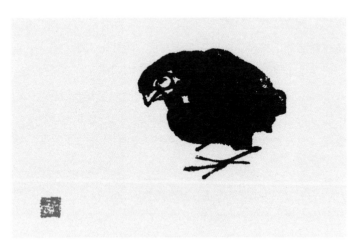

图三 潘天寿题款示例一

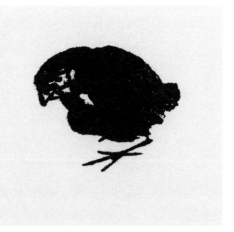

图四 潘天寿题款示例二

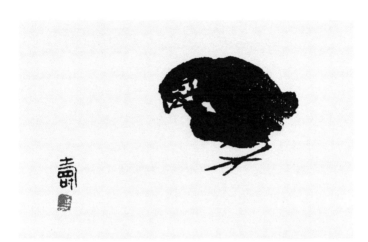

图五　潘天寿题款示例三

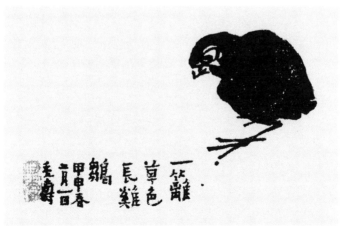

图六　潘天寿题款示例四

唐代以后尤着重墨色，造成画家以水墨为上的总倾向。纸尚白，墨尚黑，印章尚红，合对比强烈的三种色彩在一幅画面上，自然无所不明确了。在白的纸黑的画中，钤以深红的图章，尤足以提起全幅画面的精神。否则如第一图，与第二图、第三图相比较，就觉得第一图没精神，有所逊色了。

款的题法，可说是千变万状，各不相同。可多看古名家的款识，多比较，多研究，多题写，自然能获得题款的心得，然而普通共同的原则，却不能不加认识。

（一）题款的书法须与画面调和配合。中国的绘画，到了近代，真是形式繁多，种类不一。种类则有人物、山水、花卉、翎毛、梅兰、竹石等等。形式则有工笔、写意、水墨、重彩、双勾、没骨、白描、浅绛，以及兼工带写，等等。因种类形式的不同，画面上的面貌，亦各呈风调。工整重色的人物、山水、花卉，宜于题写工致的小楷，须整齐而有法则。工整的白描人物、白描花卉，也以工致的小楷为宜。如不长于工整的小楷，题写小篆书或小隶书亦可。兼工带写的山水、人物以及工兼带写的浅绛山水，以题写小行楷为适合，须灵活而有风致。如不长小行楷，题写普通的隶书及篆书亦可。但字不宜过大，亦不宜过小，须注意。写意的着色山水、花卉及人物，宜于题写稍大的行楷或草书，须随意得宜，自然而有矩度。不工行草，题写稍大的篆、隶书亦可。大写的人物、山水、花卉以及

梅、兰、竹、石等等，宜于大行大草或篆或隶，如行云流水，行其所不能不行，止其所不能不止，恰到好处，方为得体。此点非但在书法上要有大功力，而且要在题款经验上须有高度的熟练手法，才可做到。又画上所画的意趣，系清疏秀丽者，题款的书法，亦须清疏秀丽。画上所画的意趣，系大气磅礴者，题款的书法，亦须大气磅礴。画上所画的意趣，系质朴古拙者，题款的书法，亦须质朴古拙，方能互相调和配合。

（二）题款的字，以较密为宜。即字与字须较密，行与行亦须较密。行短而字数多的，系横题式；所题的辞句如系篆、隶、小正楷，则须齐头与齐脚；如系较大的行草者，可齐头不齐脚。双行或三四行而行长的，系直题式，不论篆、隶、行、草，均宜齐头与齐脚。年月及作者姓名头略低于辞句，脚宜稍拖下于辞句，字亦宜略小于辞句。上款可与年月齐头，不宜过高过低。就是《小山画谱》所说"如有当抬写处，只宜平抬"，这是一般的题写办法。

（三）吾国写年月的办法，在帝皇专制时代，多用皇帝的年号纪年，例如元和某年、赤乌某年、光绪某某年等。也常有用天干地支纪年的，例如甲子年、丙申年等。原来吾国用干支纪年、月、日，是极古的。如《离骚》："摄提贞于孟陬兮，惟庚寅吾以降。"近年殷墟所发掘的卜文，如"丁丑卜""辛酉卜"，尤不胜枚举。惟纪年，则别立岁阳岁阴诸名，如甲为阏

逢，子为困敦，甲子年则为阏逢困敦之年，一般旧文人称它为大甲子。用甲子这种纪年、月、日的办法，到现在还在流行应用，成为习惯。在封建皇帝时代，正式的纪年非用皇帝的年号不可。皇帝换了，或皇帝年号换了，纪年的数目，仍旧从新的年号纪起。如光绪三十二年，宣统元年之例。干支是用天干十字、地支十二字配合而成，从甲子到癸亥，轮回一周有六十年。再从甲子起到癸亥为止，又六十年，是永久这样轮流下去。皇帝年号的纪年法，已经过去了。民国的纪年法，因"民国"（民國）二字难写，不易好看，故有些书画家曾将"民国"二字略去，仅写二十二年、三十二年等等，此种写法，与西纪一千九百五十六年，而略去"西纪"二字的写法相同，也未见得尽妥。因此大多数人还是喜用甲子纪年的方式为惯常。解放以后，正式纪年是用公元，与世界极多数国家的纪年是一律的，很合于明确简便的原则。但一九五六年、一九五七年等等，依照我国旧习惯的写法，应写作一千九百五十六年、一千九百五十七年的写法，至少须连写四个数目字，或连写七个数目字，在形式方面而论，颇难以写得美观，故有许多画家，怕题公元，竟不题年月，或仍写甲子。以我个人不成熟的意见，可略"一九"二字，仅用"五六年""五七年"的纪写方法，使减少数字的重叠，较为好写，未知妥否。因绘画须着重画面上的美观，数字太多，写起来形式不美观，自然应设法避

忌或"改动"，是合理的。虽然，这种题写法，仍与甲子纪年办法相似，每百年以后，仍有重复的缺点。从以上种种看来，我觉得中国画的题年问题，在尚未得到最适当的统一办法以前，可暂用干支的题写法，"五六年""五七年"的题写法，以及全公元的题写法，可依作者个人的爱好而进行题写，是没有多大问题的。

（四）古人的名号，往往很多。最简单的，是一名一字，如孔丘，字仲尼；王羲之，字逸少等。不简单的除名、字外，有号，有别号。尚有乳名、小名、谱名。名，又往往有别名。字，也往往有别字。号与别号多的书画家，往往有几十个。例如清初的朱若极，后薙发为僧，更名元济，又名超济，又作道济，字石涛，号苦瓜、阿长，别号清湘老人、清湘陈人、清湘遗人、苦瓜和尚、石道人、瞎尊者、济山僧、枝下人、小乘客、钝根老人、零丁老人，等等，不胜详举。虽然每一个名字，都与每一人思想根源结合在一起，某一名号，都足以表示一部分思想的，但是名号太多，每每使看画的人，记不清楚，这是一个麻烦的事件，故名号以少为宜。然画家的名号，又不宜太少。这是什么理由呢？一则因中国绘画到了近代，由于题款美的高度发展，一幅画中，往往要有二处款或三处款的必要。如图七极大幅的画面中，往往题两处款还不够。例如石涛所作的花卉十二通景屏，幅面系六尺纸对开二条幅合成。

画面上就题有五六处款之多。题一处款，均须要题一作者姓名及钤盖作者印章，以为结束。倘使四五处款，均写一个同样的名号，及盖同一名的图章，就觉得有雷同呆板的毛病，非常难看的。又中国绘画，很通行册页，一部册页，多则十六页、二十四页不等。每页均需题款，每款的末尾，均需有名号印章以为结束。中间有少数同名同章，是所不免的。虽然印的大小方圆，字的刻法，可尽量使其变化，但整个册页中，如说每页所题的名号，所钤盖的印章，都是一样的，自然也觉得有雷同呆板的讨厌。又每处收梢题名时，因配着末行地位的长短关系，字数往往有多有少。字数少，则题以简短的名号。字数多，则题以字多的名号。字

图七　吴昌硕《墨竹图》

清 任伯年《春燕归》

数更多，则题以重叠不同的名号，或加以作画地点等等，来拖长字数，以适合末行长短的地位。现举例如下。

《大涤子题画诗跋》卷三《双勾桃花》：

> 大雪飞扬，惊喜
> 欲狂。一般忍性，颠
> 倒用章。此老年太过
> 不及也。济，又。

这就是石涛在《双勾桃花》上所题的第二处款。这个第二处款，是因图章盖倒了，故加以盖图章倒的说明，以表示郑重，然因地位不多，末尾只题写一"济"字，一"又"字，以表明济又题的意义。这幅桃花的第一处题款，因地位有空，先题首七绝，并附有跋语，收梢空处多，故题有重叠不同的名号，并记有作画的地

点，兹录如下：

> 度索山光醉月华，碧空无际染朝霞。东风得意
> 乘消息，变作夭桃世上花。

> 如此说桃花，觉得似有还无。人间不悟，何泥
> 作繁华观也。清湘、大涤子、钝根、济，并识于广陵
> 之青莲阁。

石涛诗文书画，无不擅长，且造诣至为深沉。在书法方面，小楷、行书、隶书，无不精工，故所绘画的题识，或穷款，或短款，或长款，或多处款，均极尽变化，恰到好处，可称近代题款圣手。石涛的题款，所以能得到恰到好处，当然与他诗文书法的造诣有关，但与他许多长短的名号，也有相当的关系。

（五）题写年份以后，对于季节、月份、日子，也常要继续题写的。例如有正《中国名画集》第二十三集石涛题款云：

> 丁卯立秋前一日，于天延阁中作此，纪一日清
> 课耳。清湘石涛济山僧。

又《大涤子题画诗跋》卷一《黄山形胜》款云：

> 丙寅浴佛日，试墨小华之妙处，亦一日之清课
> 也。清湘石涛济山僧。

又日本桥本关雪所藏石涛《梅花图卷》款云：

> 清湘老人大涤子十五夜对花写此。

　　然在绘画上题记年、月、日期，除有纪念性的画件以外，究不能与文件契约情况相比，必须有明确的日期记载方可。故常有略去日期而仅记载年月的。例如程霖生《石涛题画录·山水长幅精品》款说：

　　　　己未夏五月，避暑，画于怀谢。湘源石涛济道人。

　　又《石涛题画录·枯墨赭色山水精品》款云：

　　　　己未夏日，过永寿方丈，为语山法兄大和尚正，弟元济石涛。

　　又《大涤子题画诗跋》款云：

　　　　丙寅深秋，宿天龙古院，快然作此。

　　亦有略去日月季节，仅题年份的。例如《大涤子题画诗跋·长安雪霁》款云：

　　　　长安雪霁，呈人翁先生大维摩正。时庚午，清湘元济石涛。

　　（六）吾国近代绘画，在画成后，辄须题款。题款后辄须钤盖图章。钤盖图章，实为题款最后手续，亦即为绘画上最后手续，殊为重要。

　　吾国绘画的钤盖图章，在开始时，原与签题作者姓名相同。事后因图章的色彩，系深红色有刺激力的朱砂，这种色彩，常能因对比的关系，极有力地提起全画面的精神。因之

印章的大小、红色的疏密，以及印章形式的长方圆形、镌刻之精雅、印色之鲜明等，均与画面上要发生直接的关系。

《溪山卧游录》说：

　　　　图章必期精雅，印色务取鲜洁。画非借此增重，而一有不精，俱足为白璧之瑕。

原来印章的镌刻，精粗雅俗，大有分别。画成一幅好画以后，而所钤盖的印章，倘十分粗劣，大足以毁损画面的精彩，这是当然的。又图章镌刻精雅，而印泥的色彩不匀厚鲜洁，不但不起画面上颜色的对比作用，并要起反对比作用，这也是当然的。得到一个好印泥，绝不可用铁器搅拌，因朱砂一碰到铁器，就易起化学作用，初钤盖在画面上，色彩鲜明，隔一段时间后，朱砂就会变黑，非常难看，亦须介意。

古人名款下用章，往往用两方，一方字章，多刻朱文，红色较轻，一方名章，多刻白文，红色较重。章面大小相同。钤盖时，往往名章在上，字章在下。这种用法，一则两章面积大小相同，同时并用，殊嫌呆板而少变化。《松壶画忆》云"印章最忌二方作对"，即是此意。二则书画是竖挂看的，印章以上轻下重为适目，红色较重的白文印在上，红色较轻的朱文印在下，往往觉得有头重脚轻的毛病。横题式的款，每行字数总不很多，名下盖章，往往只一方已够，至多则用二方。直题式款每行字数较多，直行长，故钤盖印章，依行势的拖长，往往

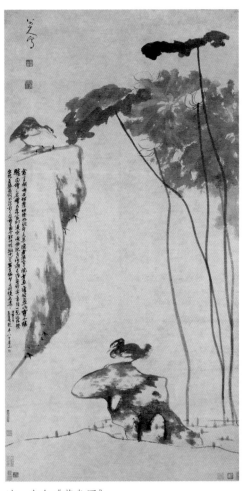

清　朱耷《荷凫图》

可用两方，多至三方，然也有四方以上的，殊不美观。三章中，第一方可用圆章、长方章。第二方可用长方章，或圆章、小方章。第三章可用正方章。下章稍大，中章、上章稍小，朱文白文，也须要作适当的配合。三章钤盖一直线上，须正直，每方的距离，以稍松为宜。印章的大小，应与款字大小相比例，或小于款字。清孔衍栻《石村画诀》说："用图章，宁小勿大。"

然八大山人所作的画，往往画材简略，而空白甚多，所题八大山人款字，不甚大，而所钤盖的图章，往往有大于款字甚多，始觉相称者。此又一例，不能全以"宁小勿大"四字去范围它了。

画角章，又称压角章。章面常比普通名号印为大。以正方形为主，长方次之，圆形较少。不成方圆如琴样、秋海棠样等等，不大方，不宜用。画角章，是用于画幅下两角的一空角上，以补角上的空虚。而色彩方面，也往往和题款处的名章相对照。也有用它钤盖在山石树根等实处，使山石树根增加变化，与部分彩色的调和。也有特殊布局，钤盖在上两角空虚处和实处的一角者，类于书法中的起首章相似。画角章，多刻旧诗文句，也有刻别号及楼、轩、斋、馆等名称的。如刻旧诗文句，须与画面有相关联。清高其佩所用闲章上的诗文句，殊斟酌。兹录高秉《指头画说》中的一段记载如下：

　　公用图章于书画，必与书画中意相合。如临

古帖，甩"不敢有己见""非我所能为者""顾于所遇""玩味古人"等章。画锺馗像用"神来"，虎用"满纸腥风"，树石用"得树皮石面之真"，鱼用"跃如"，偶画痴聋音哑及犬豕等物则用"一时游戏"或"一味胡涂"等类，余多仿此。市人不知此意，乱用闲章于赝本，已属可笑。甚至以"乾坤一草亭""一片冰心在玉壶"等章，擅加于真迹空处。好事者某，以径八寸"子孙永保"章，印于公画正中，岂不大可哀也夫！

引首章，多长方，则用于书法幅面开首处第一、二字间的边上，与下左角题款名章相对照，故叫引首。画面上题长款时，也间有在题款开首处钤盖引首章，与题款名章相对照。如此用法，为数极少。凡此种种，可多参考古人钤盖印章的办法，加以详细推敲研求，自然心领神会而应用裕如了。

以上所谈中画题款的种种，多以古人的老法为根据，无多新的启发，兼以时间匆促，随笔写成，极为零乱，只可说随便谈谈传统题款上的一些常识罢了。至希有心得者，加以指正。

附注：此文写于1957年。

附录一　潘天寿作品题款示例

编者按，潘天寿先生在构图方面颇为严谨，而作为画面重要组成部分的题款更是其极为在意的。有鉴于此，我们精选了十幅作品，刊布于此，以供读者学习和借鉴。

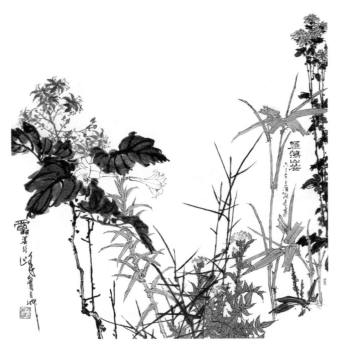

潘天寿《雁荡山花图》

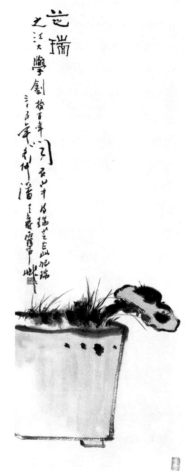

潘天寿《芝瑞图》

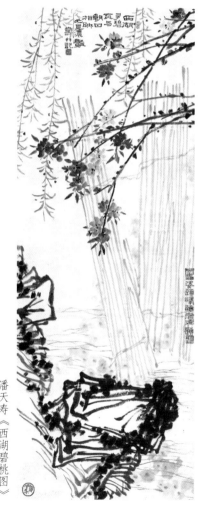

潘天寿《西湖碧桃图》

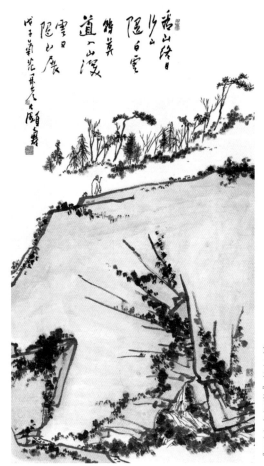

潘天寿《携琴访友图》

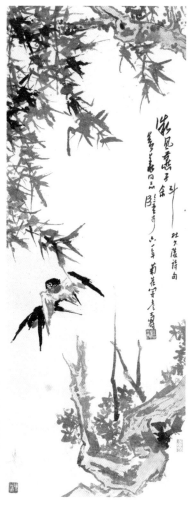

潘天寿《微风燕子图》

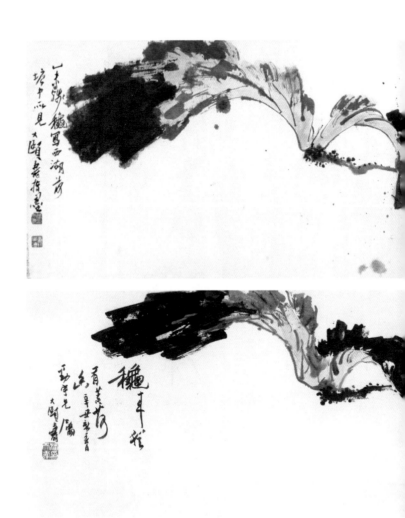

潘天寿《朱荷图》（上）及《秋来犹有芰荷香》（下）

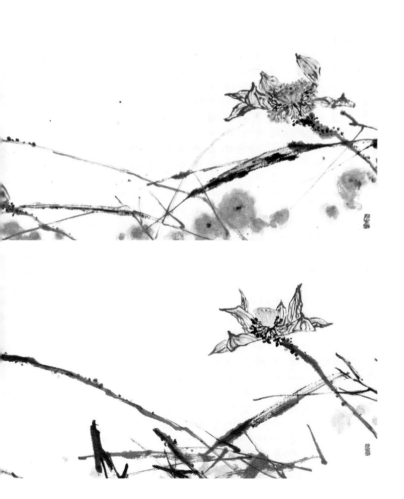

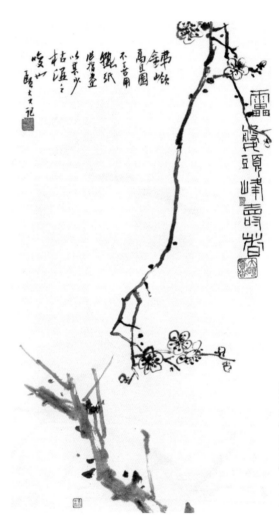

潘天寿《墨梅图》（一）

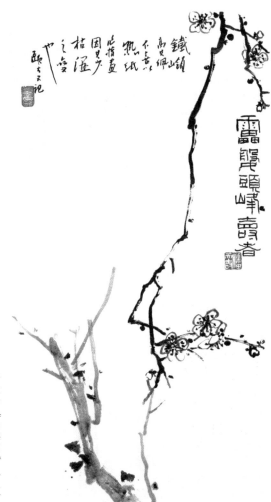

潘天寿《墨梅图》（二）

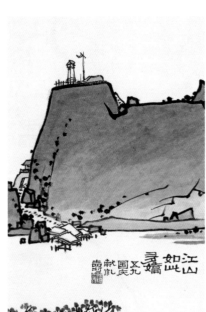

潘天寿《江山如此多娇图》

附录二 国画题款谈略

古代绘画，题款厥如。盖古代对于绘画之意义，全为记载之应用，故有"文字记言，绘画记形"之语。稍后，绘画为礼教所傀儡，且为经传之羽翼，其功能每与六籍同等。总言之，彼时只以绘画为用，而不知美之为美而鉴赏之；因此当时无绘画专家，全由画匠行之，为古代绘画题款厥如之大原因。至汉，始有像赞，如麒麟阁十八功臣像，并纪各功臣之事迹而赞之，是即开后世绘画题款之先河。然此仅限于造像，而不及其他，例如风俗、战争、故事、神话等之绘画，则无所谓题赞矣。

唐代绘画，仍不通行题款，迄宋始开纪年纪名之风气，但多题于不关紧要之角上（或石隙上）。至元后始渐渐发见题款之美，并往往以诗词序跋等长篇文字题写于画面之上，以补助画面表现之不足，同时更可使构图方面达于预料以外的美满之境。

题款有长款、穷款、多处款之别。长款每为画幅上画材较少、空白较多，非题长款不足以补画面上之空虚，故长款每足以增长画面之气势。穷款则因画面空白较少，无处可题长款，然又不能不题款，则题以局促之穷款。多处款即画面上有多处空白，适宜于题多处款识者（即题写两处以上之款式），

清 石涛《墨醉杂画图册》（之一）

总之，题款每每能使画面之色彩或构图上，成就特殊之美感。至题款文字，类多诗词散文，然古人亦有题以语体文者（如石涛等是）。通常则全以文言文之诗词散文为主。内容方面：散文或为纪画时之环境，或纪画时之感想，或为画品画派之评论，或为所画之心得均可。诗词则以抒发作者思想、画材之诗韵，以补入画面以外之意趣，使观者得入言有尽而意无穷之境。由以上诸原因之关系，故近人作画，非有题款似不成为画焉。

　　题款尚矣，然题写之位置以及字之疏密大小，苟不得当，则非特不能增加画面之美观，恐反使全画面蒙其损害。又国画对于空白极重要，所谓"密不通风，疏能走马"，吴安吉谓"作画须注意空白"，亦即此意。故画面之空白，每有不能分毫减少者，故款识绝对非空白即可题之也。此点必赖乎学者各自之经验而经营之，庶可臻稳妥、平衡、美观之境域，其他与题款有关者，亦简单分述如次：

　　题款之字。谚有之："书家未必善画，而画家例多能书。"盖我国绘画，与书法有绝对关系，故习画者皆习书法。良以书法之用笔，极有关于绘画之线条，而题字时亦便利多多，此节暇时另题讨论。

　　纪年。帝制时代之纪年，多用皇帝年号，亦间有用干支者，然干支六十年一转回，每易混乱，且民国改元后，废除阴

历，应遵用阳历为妥，故近时有题建国某某年者，尚妥适。或略去"建国"二字而题某某年者，亦为党国要人所常用。如西历之仅书一九三五者，是从习惯上说，亦颇简便。然绘画究重形式之美观，题写西历连续四个数字，极难写得好，还是不如不题。

　　名字与印章。通常每人有一名一字，亦仅有一名而无名字之分者，其人必非国画家。因国画家每以题款关系，名字之外，尚书别号一种，以补助多处款画面变化之应用。故中国古代画家之别号，竟有至四五个者。印章亦与画面至有关系，是以印章之备置，亦须稍多，除名字章外，尚有所谓闲章者，其上所镌文字多为古人诗词之句或格言，俾用以填补画面空白之处，使与名章互相呼应对照。盖印章之色彩，有提起全幅精神引人注意之效力，惟其轻重大小，务必配置适宜，是在学者留意之可耳。

<div align="right">鲍三笔录　潘天寿讲述</div>

（本文原载于国立杭州艺术专科学校艺星社《艺星》杂志1935年4月1日第3期。）

附录三　中国绘画上题款之起源及其形式之演化

我国绘画系先代文字的应用而产生，故最初多重实用而鲜有欣赏的内容，所以当时亦无借重于文字而增加绘画的用意。等到文字发达之后，于是文词渐渐侵入绘画的地位，而有题款的发生。

我国绘画，晋汉以前的古画，除了石刻以外，已不可得见，但在这种秦汉以来的古石刻上，很少有题款的发见。我们考查古时的石刻或绘画，大都记述故事，所以也有什么图或什么像等文字的记载，这或许就是绘画上发生题款的起源。然而古画很难找到，没有事实可以给我们做考证。可是现在还有许多唐画，能够约摸地探索它的究竟。现在就近的事实拿来说明，在伦敦中国艺术国际展览会的出品中，有几张唐画，如李昭道的《洛阳楼图》，已经有在画幅上发现"李昭道"三字的题款；又如本刊三卷四期附载唐画《炽盛光佛并五星图》，在画幅上也书着"炽盛光佛并五星神乾宁四年正月八日弟子张维兴画表"等字样。这可以说唐朝已有题款的滥觞，不过款式还是很简单罢了。然而还要说回来，自唐到宋，绘画的本身虽然进展很速，名家辈出，而对于题款的应用，确是还少，即使有款识，也还是书在不重要的地位。参观本届伦

唐　张维兴《炽盛光佛并五星图》

敦艺术预展会的宋画,许多名画,多不着款识,其间自题者如《岁朝图》的"臣昌",《关山春雪图》的"熙宁壬子二月奉王旨画关山春雪之图臣熙进",《山庄高逸图》的"河阳郭熙写",《十全报喜图》的"画院待诏林椿画",元画有《雨山图》中的"克恭为孟载画雨山图画竟雨如澍快事也",《富春山居》的"大痴道人"及"黄氏子久"白文印,《双松图》的"囗历二年人日云西作此松树障子囗寄石末伯善以寓相思",《古木竹石图》的"癸丑初月二十一日雪斋示此幅并为添作一石又赋此诗以赠通玄隐士倪迂",《庐山高图》的"成化丁亥端阳日门生长洲沈周诗画敬为醒庵有道尊先生寿"等题款。在这些题款的内容及形式,自唐宋到元明,确是跟着时代而演进的。从上面的事实概括起来,绘画的作者名款与时间,可以在同时发现的,后来名款上加以称谓或地名,再后记述作画的动机,这是文字与绘画生出姻缘而并书的起源,到后来就有韵文的诗词加入画幅,至明清两朝而最盛,甚至诗与画两者的关系以至不能分离。

我国绘画,直到晋朝受了文艺兴盛的影响,内容大起变化,欣赏的山水画,就代了记事的人物画而兴起,所以绘画与文学渐渐结了姻缘。然而在唐宋的时代,文人有咏画的诗文尚未侵入画幅,及至元明清,画者多能书文,所以题款发达,满片诗词,题入画幅,且有喧宾夺主之势,迨至有清一代,则

宋 赵昌《岁朝图》

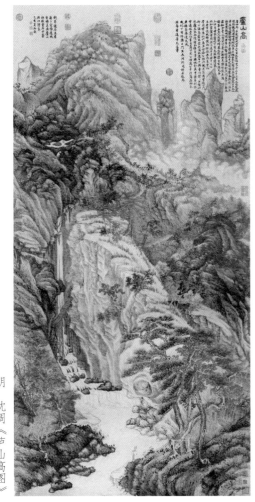

明　沈周《庐山高图》

尤泛滥了。考唐宋绘画，有题款者固少，即有题款，着字亦不甚多，仅书小字于石隙叶间，不使人注意之处；或有因书不工而落于纸背者。惟东坡书款皆大楷，或有跋语三五行，乃开元人题画之风气，于是画中满片文字，侵占画位。其书美者，亦觉其隽雅可观，玩之颇有深味；设使书跋繁芜，书又恶劣，或方位不宜，则反碍观瞻，损及画面，故绘画上的题款，是宜慎重出之。

　　绘画上的题款，有作者自题，或有他人题书。其中年月名款，多属自题；至于诗词题跋，往往为欣赏者所寄托，切粘画题者固属多见，然而所题牛头不对马面，何尝没有呢？现代绘画上所用题款，元是袭用元明的款式，分别研究起来，是有如下所述几种式样。现在我采本志所刊各画片题款为例，以便参证。

　　现在绘画上所用题款，可以分作五种形式：一为单款、二为双款，三为单款单题，四为单款复题，五为双款复题。此种形式，不过大家沿袭应用，并无定制，全视作者兴致所至，而有种种的分别。至于题款的位置，亦无限制，每视画面情形，酌量分配。不过我国绘画构图，大概上轻下重，所以空白地位以上半截为多，故题款地位每在上面；不过用单款者则在下半为多，因所占地位不大，仅书在上面空白处，反觉刺眼，有损画面，是宜注意。题字的大小，正草及多寡，亦要酌量画

面情形，不宜任意乱涂，以伤画面。讲到题词，更宜适切，词句求工稳简洁，以能唤出图画的情趣为主。至于书法亦须与画笔相称，否则还是不书题款为上，此印章所由起也。因此，图章与印泥，连带而视为一种欣赏分子了。现在暂把书法、图章、题词等内容，不加以研究，兹将题款的方式，特分别举例如下：

一，单款。作画者若非文人又非书家，总之用单款为宜。记单款者可仅书名，如《金鱼图》（一卷十二期）的"奇峰"，《达摩图》（同期）的"奇峰画"等；亦有书姓名者，如《白描仕女图》（二卷六期）的"王霞宙写"；并有名号兼书者，如《草泽雄风图》（一卷十二期）的"奇峰高嵡"；名上加地名者，如《松鹤图》（二卷六期）的"山阴张聿光"；名上加书时期者，如《樱花白头图》（同期）的"甲戌仲春书旐"；但单款亦有兼书时间与作画地点者，如《无量寿佛图》（二卷六期）的"中华民国二十二年十二月安陆方康直敬绘于武昌艺术专科学校"，落款如是烦琐，因表示其郑重罢了。

二，单款单题。其式最简单如"供养。顾一尘"（二卷一期），"霜柯筠石。彦平"（二卷七期），"流响出疏桐。高嵡画"（一卷十二期），"梧桐新乳晚风凉。壬申初夏亚尘写"（一卷十一期）；亦有题诗二句者，如"劲翼凌千纫，寒声耸九皋。奇峰"（一卷十二期）；题绝句者，如"采菊东篱下，悠然见南

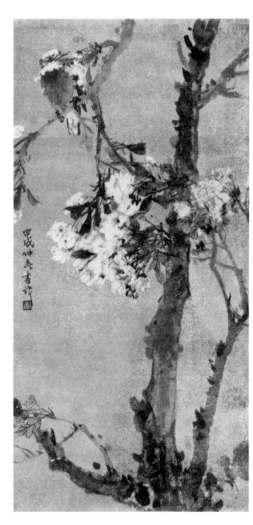

张书旂《樱花白头图》

山。山气日夕佳，飞鸟相与还。壬申秋仲，浦江振铎张鼎作于沪西"（一卷十期）；然亦有用散文出之，如"艺术原是骗人，骗了人走长路不叫苦。孙福熙"（一卷二期）。从各个画幅看到，所题诗文，字数因无限制，文体亦各不同，有散文，亦有韵文，形式甚为复杂的。

三，单款复题。我国绘画上的题，起初多属标题，如"洞秋庭月""楚岫云归"等，后来在标题以后，当系之以诗或文，或者诗后系文，形式渐趋复杂了。兹录二例如下（其一见一卷一期，其二见一卷一二期）：

> 我亦曾经过大庾，当年感想今何如。含葩累累香犹暗，错干离离影自疏。从此突分天地界，却难细认白红须。山间岭上俱知己，一点冰心万古灵。

> 二十一年九月三十日灯下，在寒之友社与闻韵先生论画。余既写梅，求合作。闻韵谓宜题不宜补。翌晨醒，画在床壁，因感十五年过庾岭，偶成一律，恕我以潦倒风尘之意，得罪寒香，讨厌画友！

> 颐渊并识。

> 政本图。

> 建国二十年十二月，集门弟子于岭南大学，作此以应救济国难书画展览会。许宝幽香芋，李桂荣

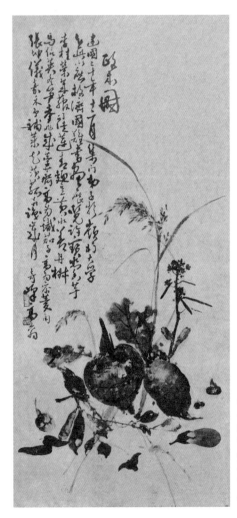

高奇峰等《政本图》

莱菔，司徒莲青面豆，黄永善丹椒，马信英冬笋，麦兆成芋荠，高为铁茄子，高为恭菱角，张坤仪嘉禾，予补菜头、茨菰，并识岁月。奇峰高嵡。

四，双款。凡为名画家多不肯题双款，所以古画极少见题双款者，迨后得画者每以其名并书于画面为荣，不惜出重金以求之，故画品因了而降低，其风亦愈趋愈滥了。兹录三例，以见一般（其一见一卷三期，其二亦见一卷三期，其三见一卷十一期）：

雪亚女士雅赏。癸酉春日，阿寿写竹，亚尘补兰。

玉霜贤友新春喜鉴。辛未汤涤画。

悲鸿先生法正。壬申初冬，浮丘居士写于玉井草堂北窗并记。

五，双款单题。双款用题词者甚众，其题词形式不同，可参照前面举例，兹录二则以为例（其一见二卷九期，其二见一卷五期）：

如今衰草斜阳里，只作牛羊一例看。乐轩先生鉴正，民国八年冬，剑父高仑。

　　　　如醉韶华逐水流，花开花谢任悠悠。诗人酒醒
　　春山瘦，笑向东风搔白头。春台仁兄方家雅正，荔
　　丞郦永康。

　　六，双款复题。此种题款，于《艺风》杂志画片中，无例
可录，姑从缺。

　　但有许多画，其题词有借重于他人者，或由观赏者随兴
所至而题者，兹举例如下（见二卷六期）：

　　　　半肩秋色半肩诗，浓沫淡妆好护持。只恐东篱
　　风露紧，长留倩影慰相思。

　　　　宗兄茀之以画鸣，兴之所至，往往多妙品。偶
　　见售菊者，辄写此幅。幽赏间，喜为题之。癸酉晚秋，
　　遁生于海天楼。

　　我们看到许多古今名画，在画幅上题着许多文字，盖着
许多图章，几乎把画的真面目涂抹了，自然觉到失却观瞻的
兴趣。但画幅上于适宜地位，略题数字，确能生色。惟题式
繁多，于此不能尽量录出，以见一般。兹录清盛大士论行款
一段，以供诸画家参考，并以此作为本文的结论：

　　　　画中诗词题跋，虽无庸刻意求工，然须以清雅
　　之笔写山林之气。若抗尘走俗，则一展览而庸恶之
　　状不可向迩，溪山之好，清兴荡然矣。石田画最多
　　题跋，写作俱佳。十洲画惟署实父仇英制，或只用

十洲印记而不署名。且古人名画，往往有不署姓名者，不似今人之屑屑焉欲见于知人也。人各有能有不能，或长于画而短于诗，或优于诗词而绌于书法，只可用其所已能，不可强其所未能。果有好画，即绝无题跋，何患不传！若论题画行款，须整整齐齐，疏疏密密；真书不可失之板滞，行草又不可过于诡怪，总在相山水之布置而安放之，不相触碍而若相映带，此为行款之最佳者也。(《溪山卧游录》)

俞宗杰

（本文原载于《艺风》1935 年第 5 期）